Coloring Books for Grownups

LOTERIA

VISIT TODAY
ILoveColoringBooksForAdults.com
TO WIN A SET OF PREMIUM COLORED PENCILS

Chiquita publishing

Cover and page design by Cool Journals Studios - Copyright 2015

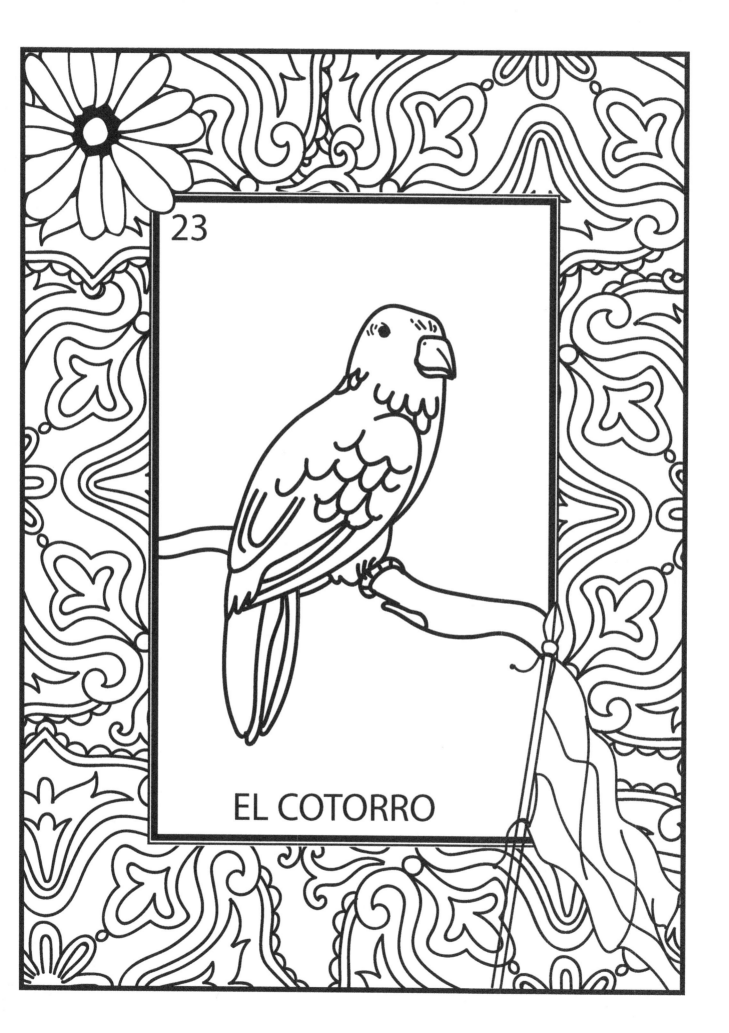

23

EL COTORRO

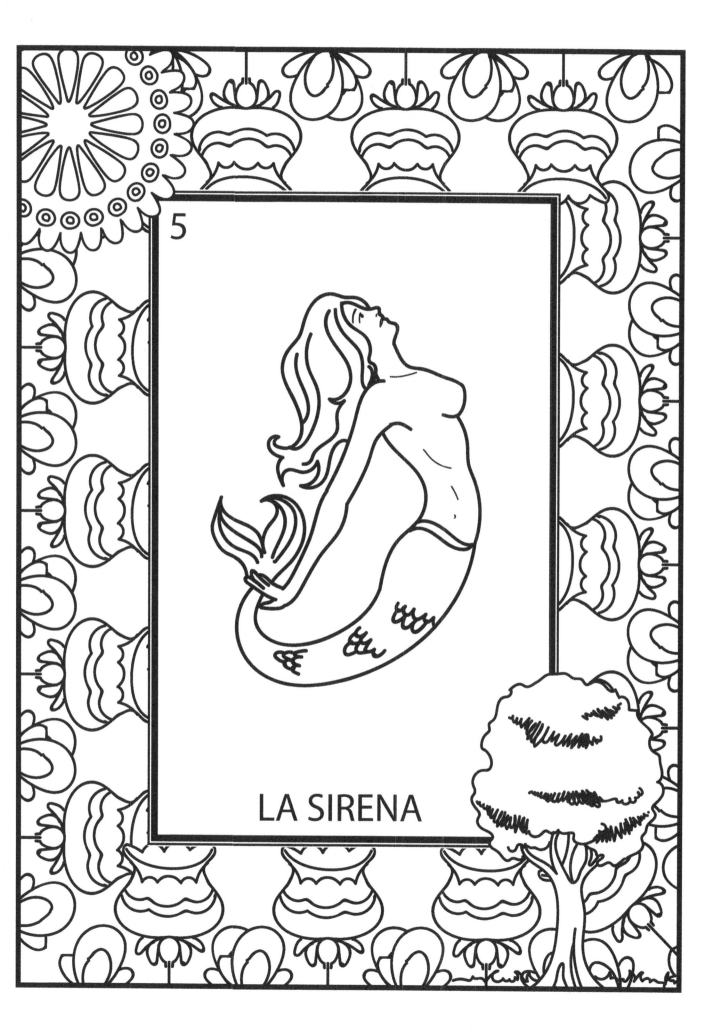

5

LA SIRENA

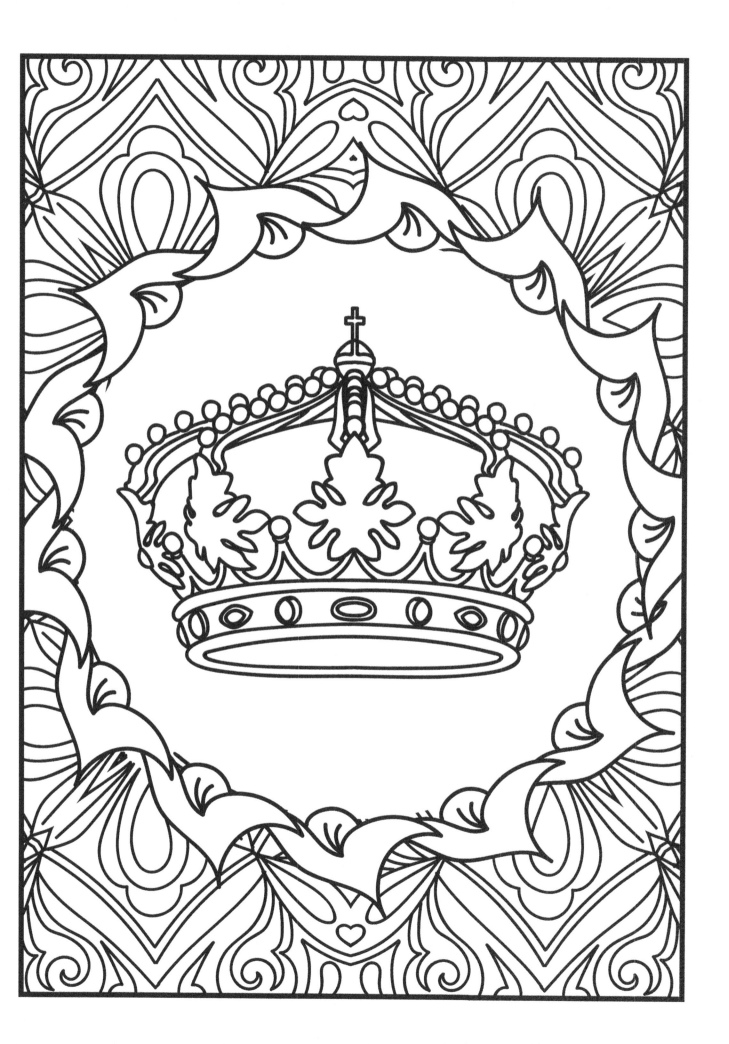

EL VALIENTE

33

EL SOLDADO

1 EL DIABLITO	47 LA CHALUPA	41 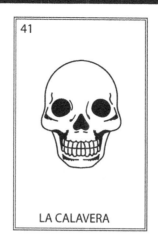 LA CALAVERA	52 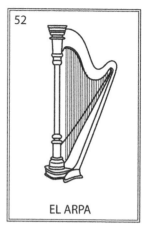 EL ARPA
36 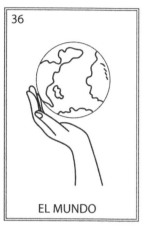 EL MUNDO	48 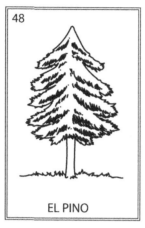 EL PINO	42 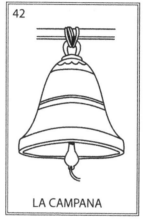 LA CAMPANA	53 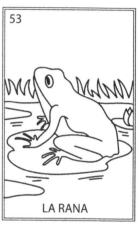 LA RANA
31 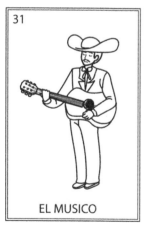 EL MUSICO	49 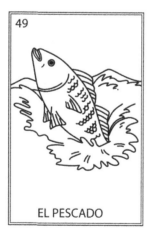 EL PESCADO	43 EL CANTARITO	44 EL VENADO
46 LA CORONA	50 LA PALMA	51 LA MACETA	45 EL SOL

44

EL VENADO

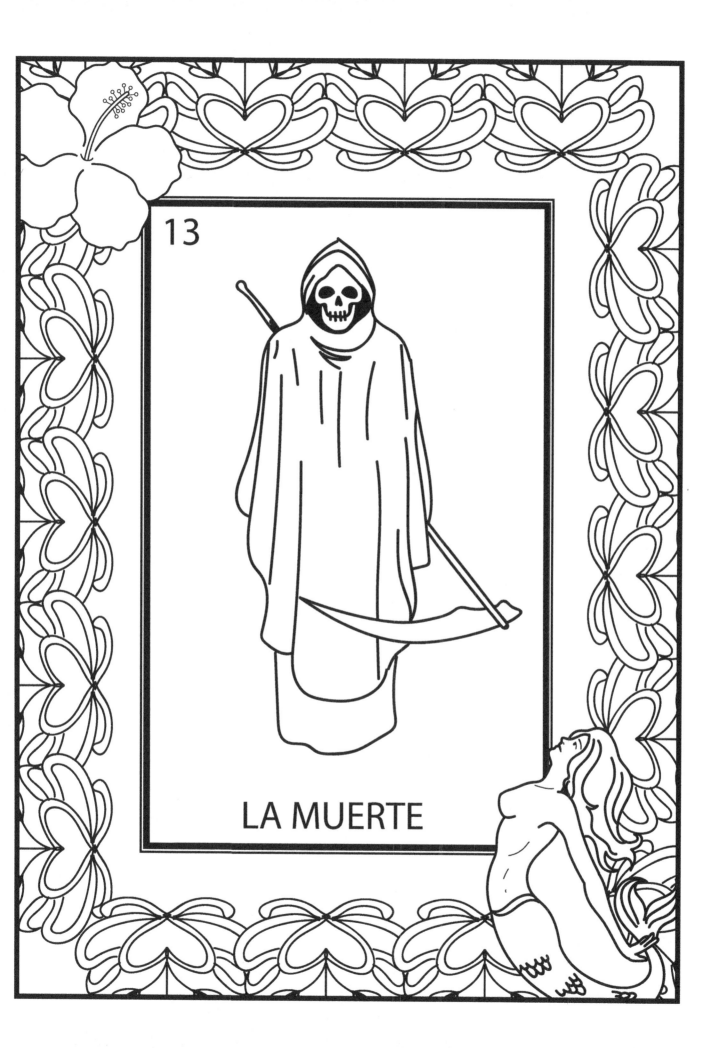

13

LA MUERTE

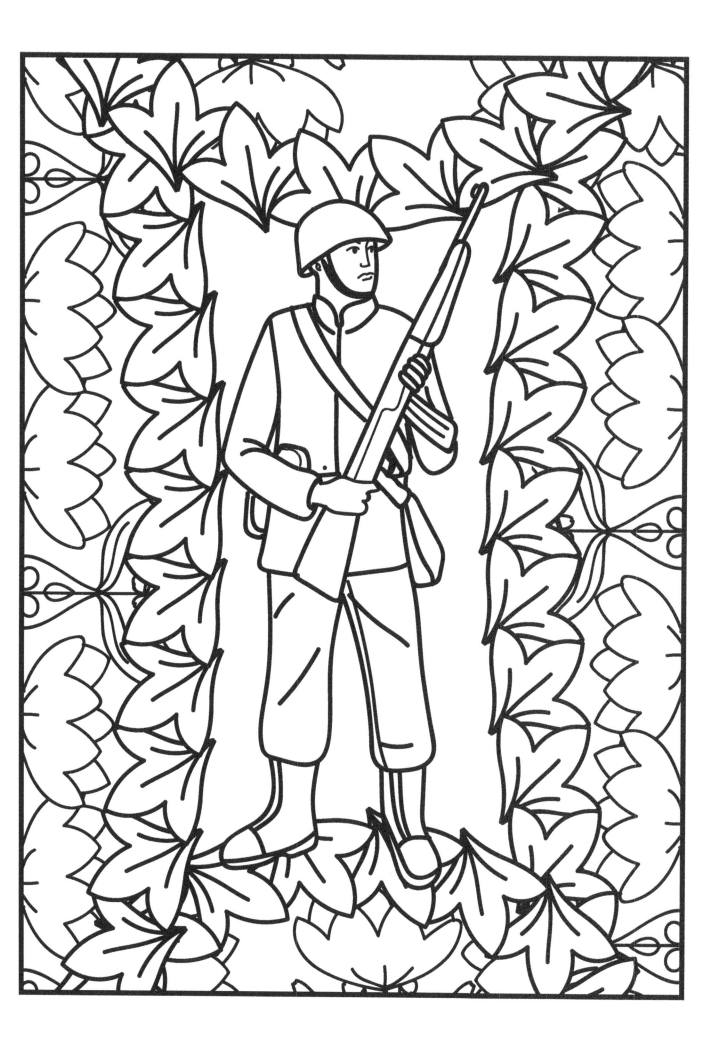

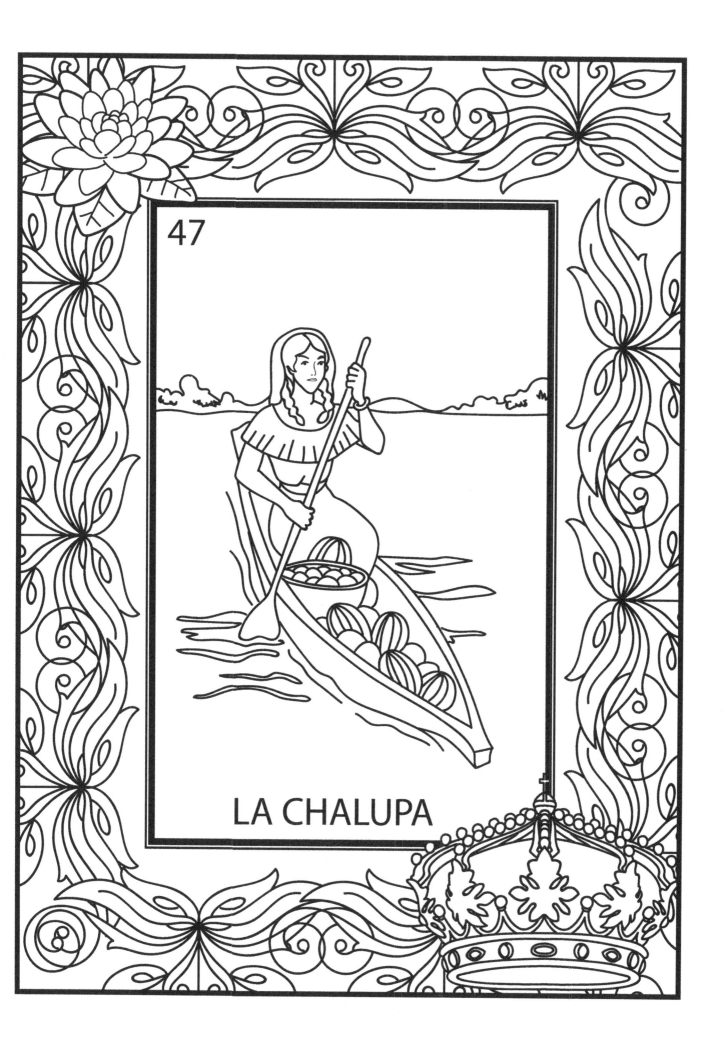

47

LA CHALUPA

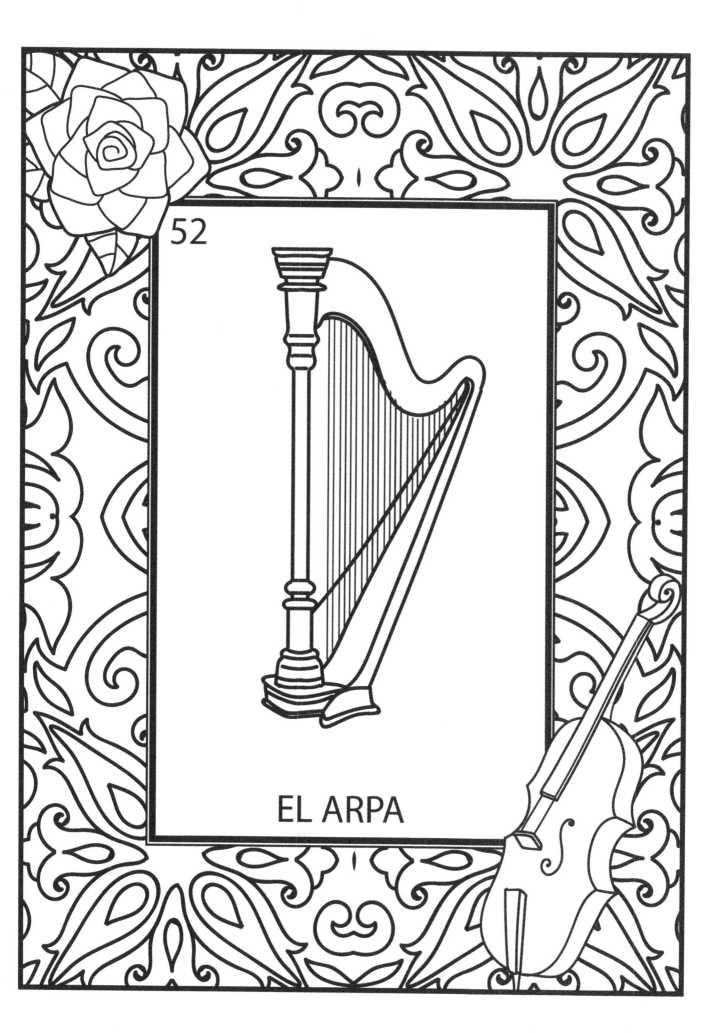

52

EL ARPA

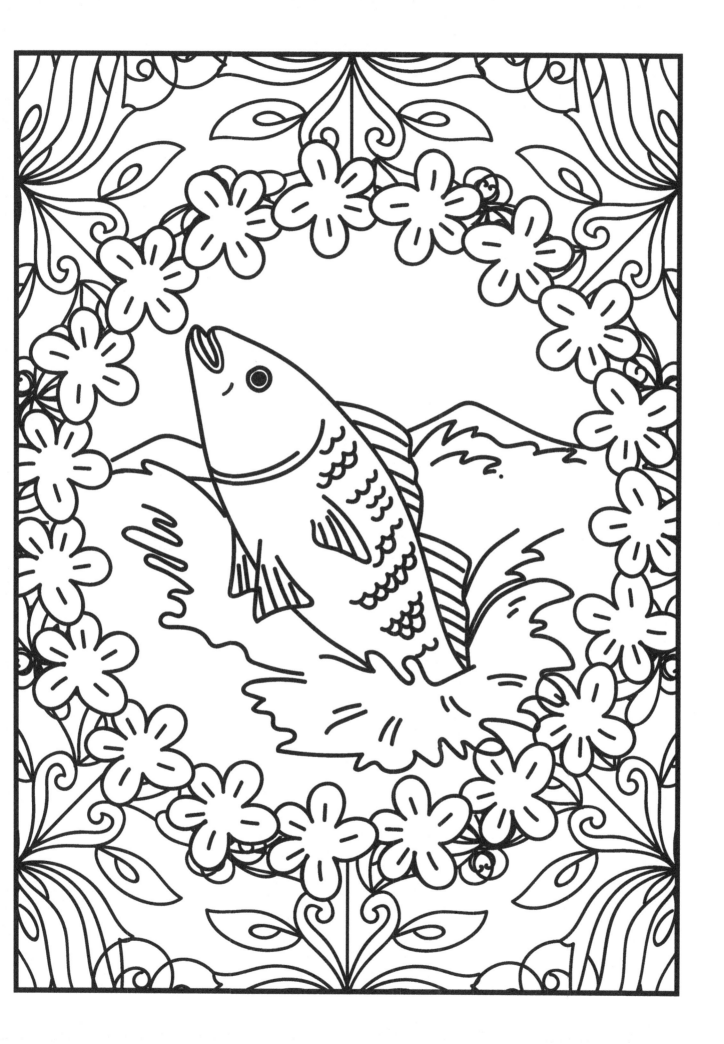

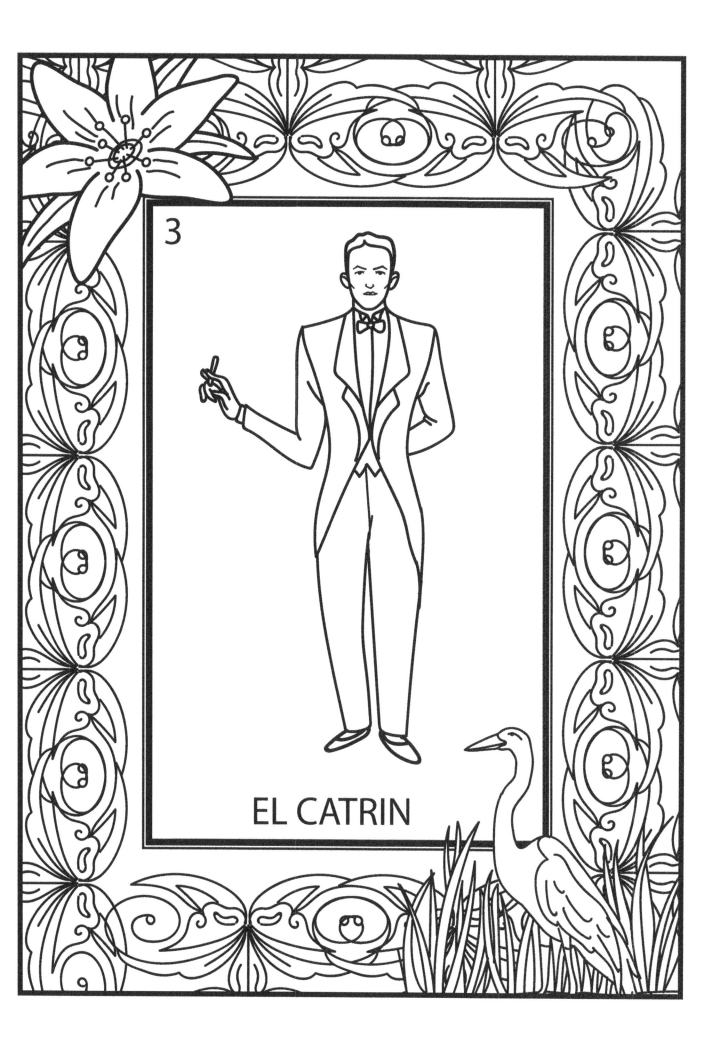

EL CATRIN

28

EL TAMBOR

29

EL CAMARON

30

LAS JARAS

7

LA BOTELLA

23

EL COTORRO

24

EL BORRACHO

16

EL BANDOLON

2

LA DAMA

19

EL PAJARO

20

LA MANO

11

EL VALIENTE

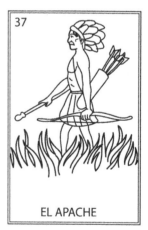

37

EL APACHE

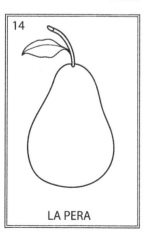

14

LA PERA

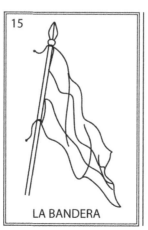

15

LA BANDERA

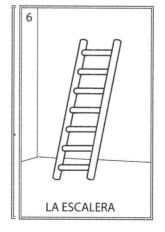

6

LA ESCALERA

32

LA ARAÑA

28

EL TAMBOR

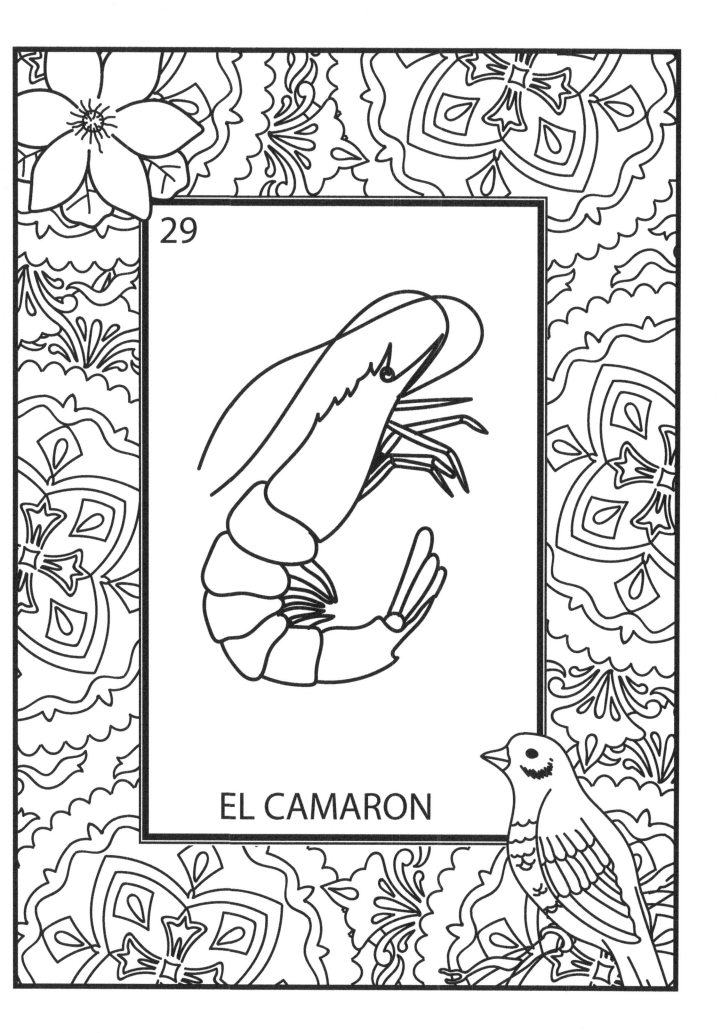

29

EL CAMARON

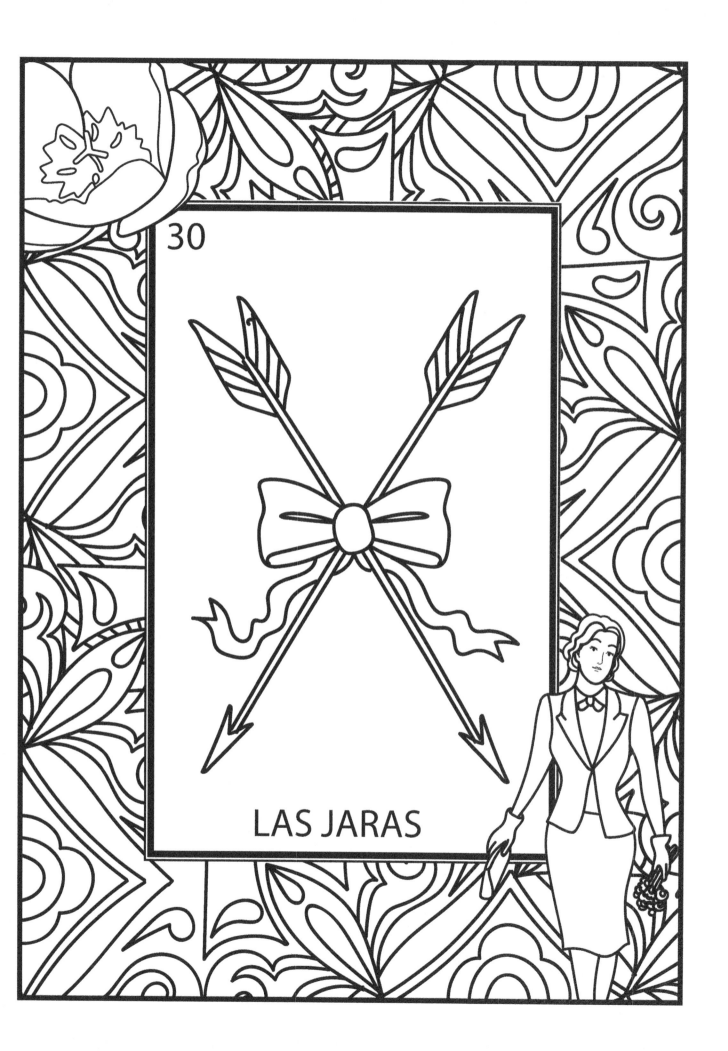

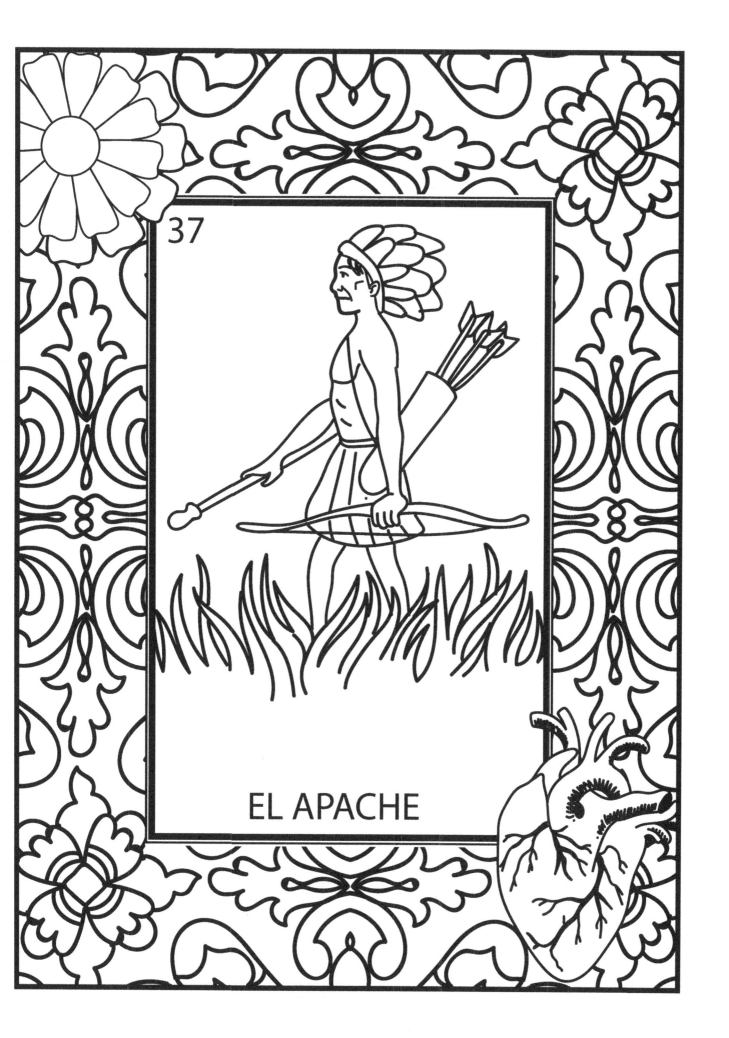

37

EL APACHE

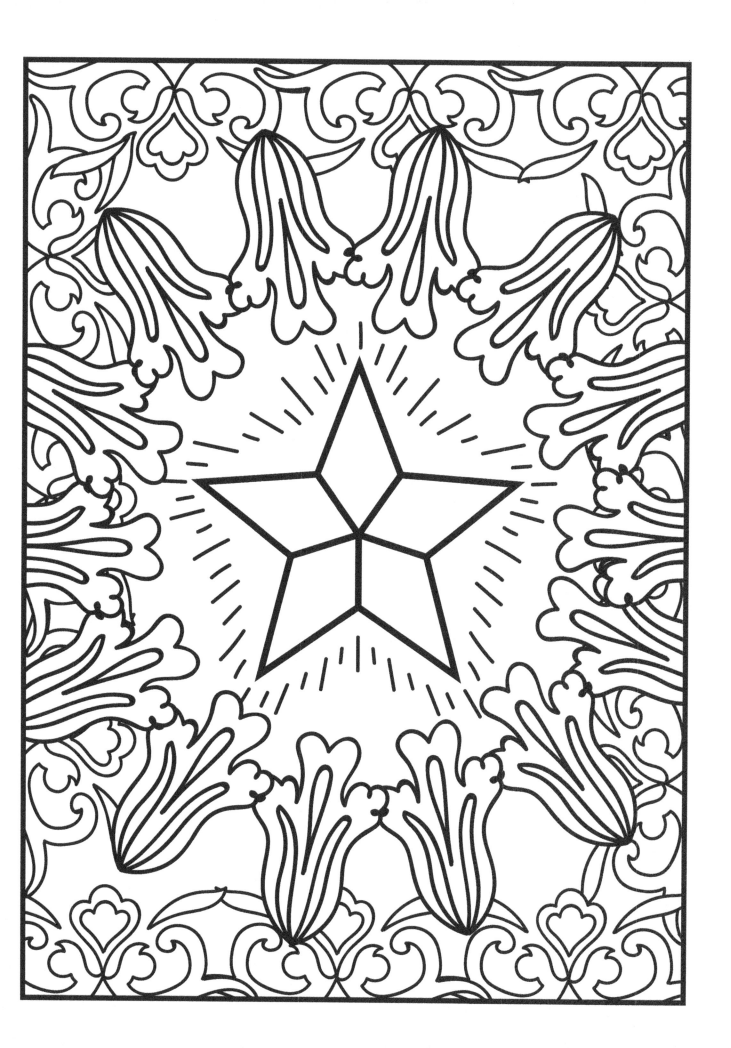

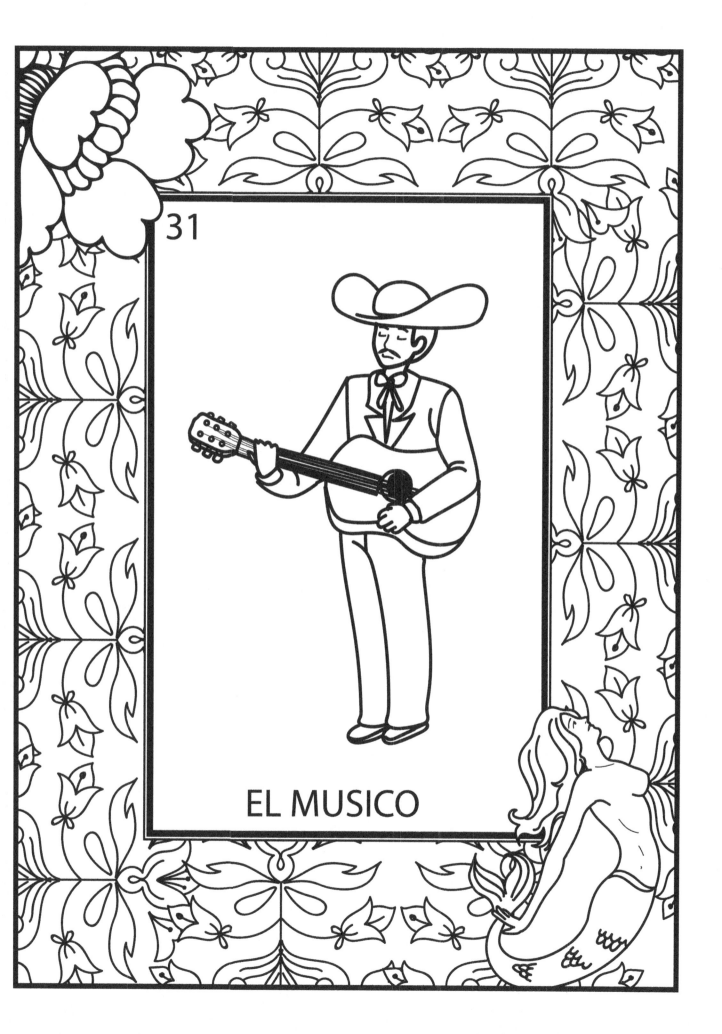

31

EL MUSICO

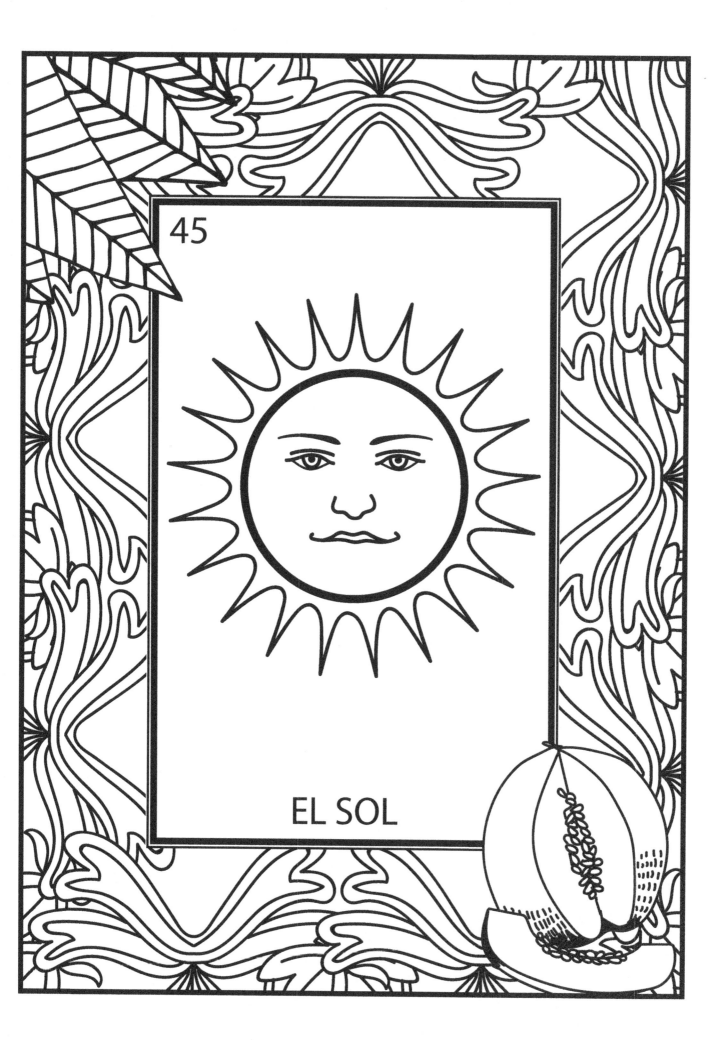

45

EL SOL

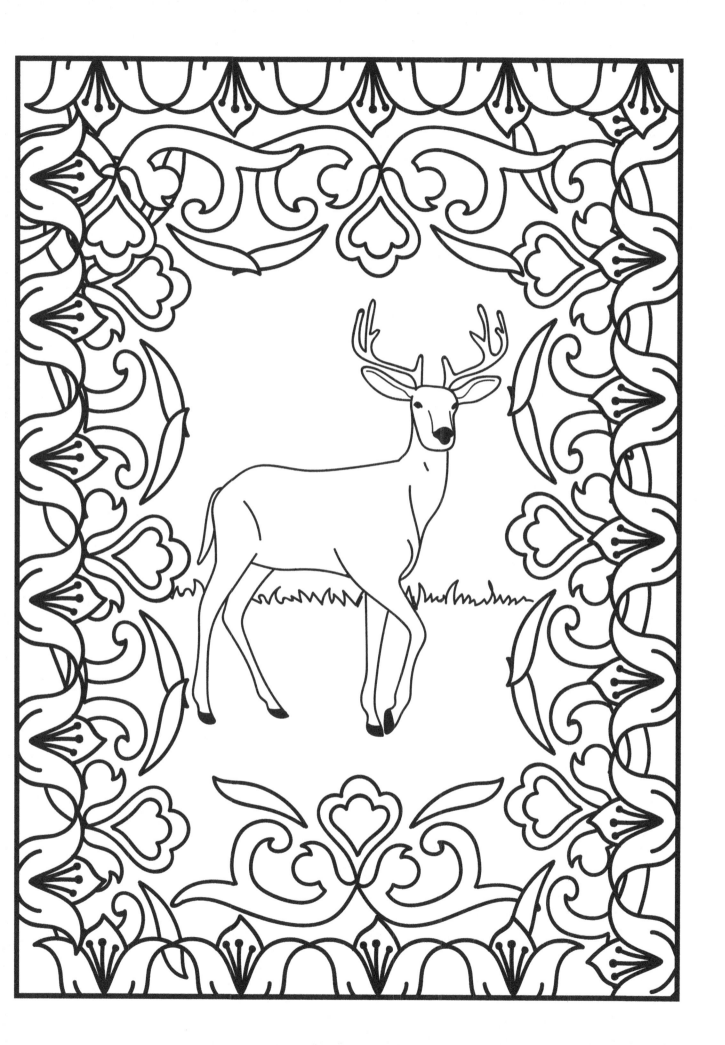

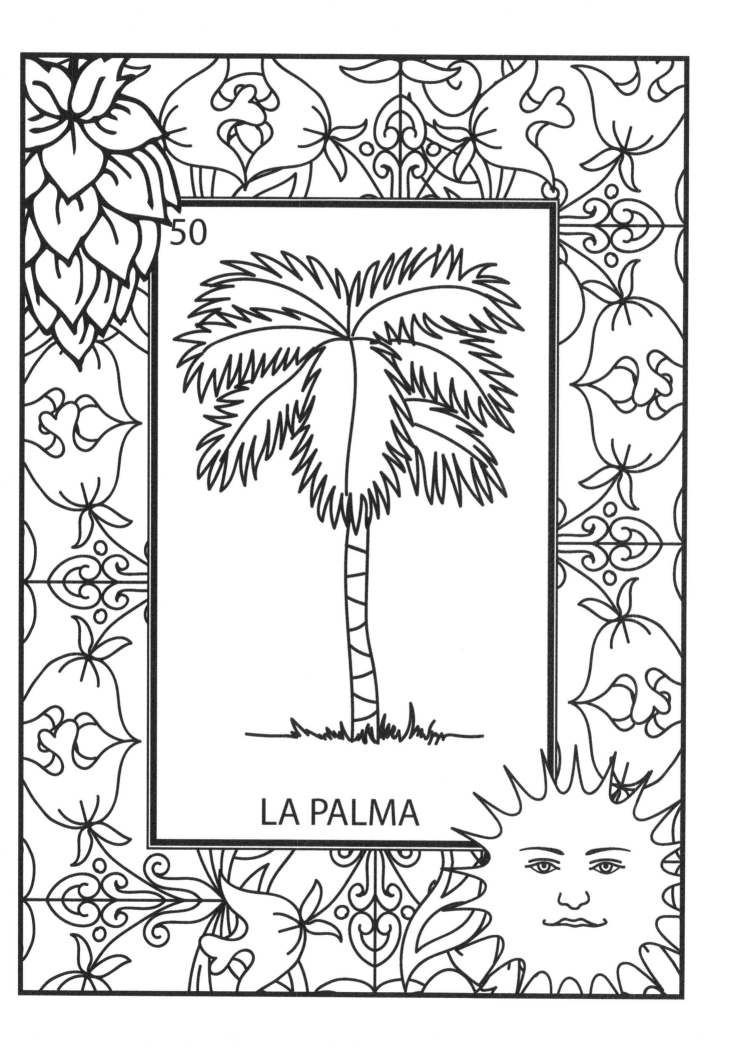

50

LA PALMA

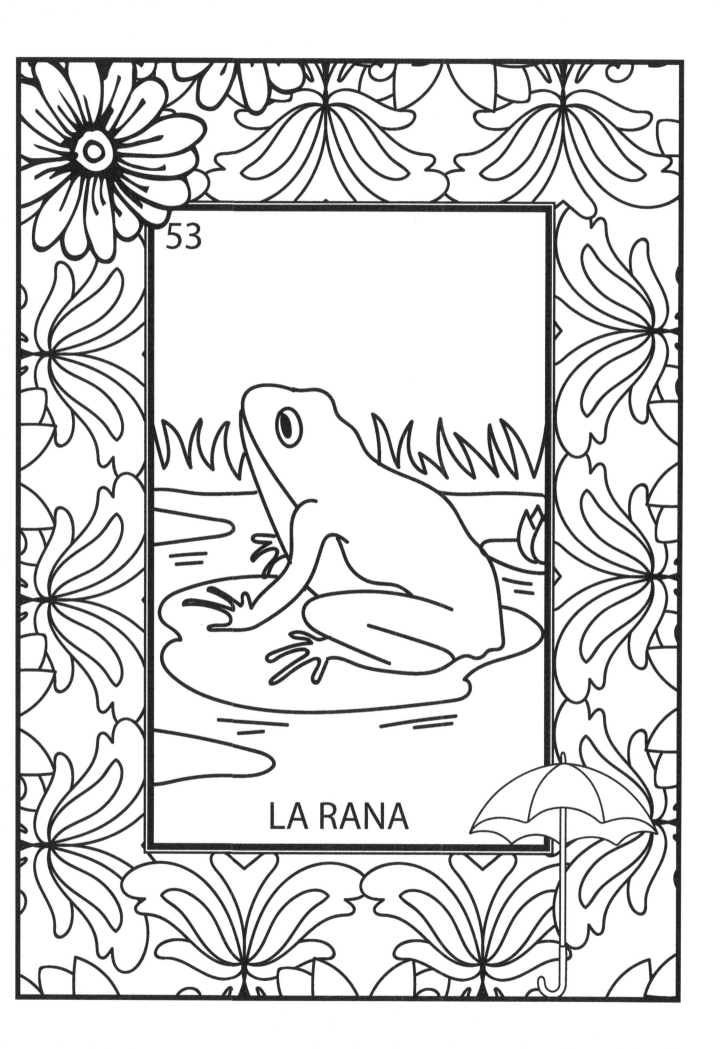

53

LA RANA

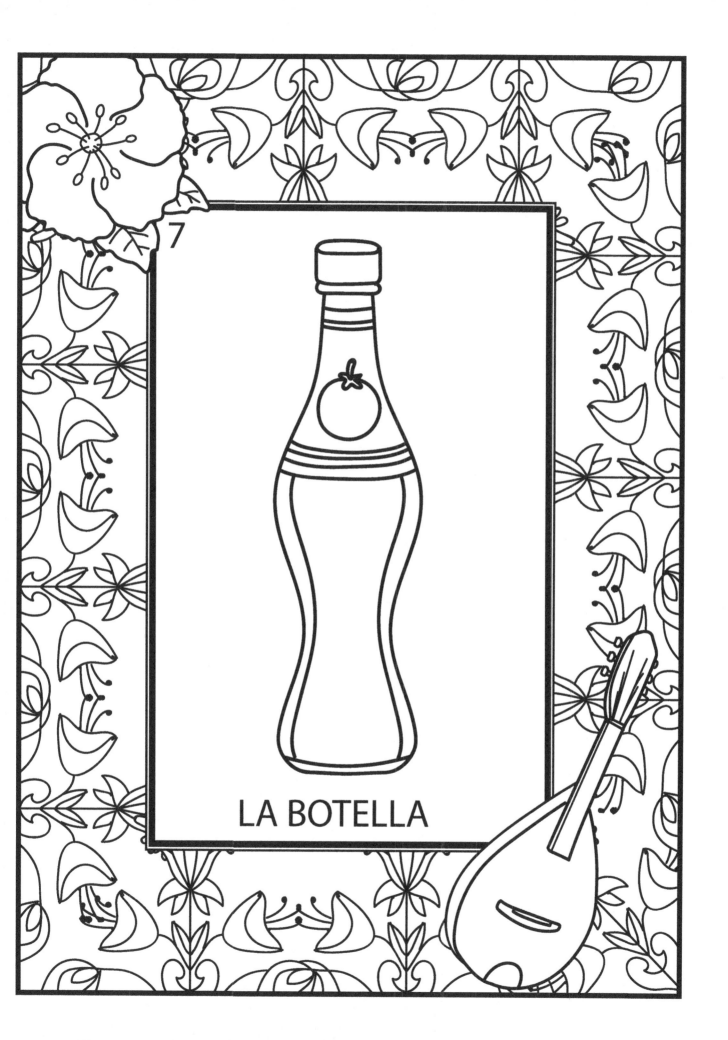

LA BOTELLA

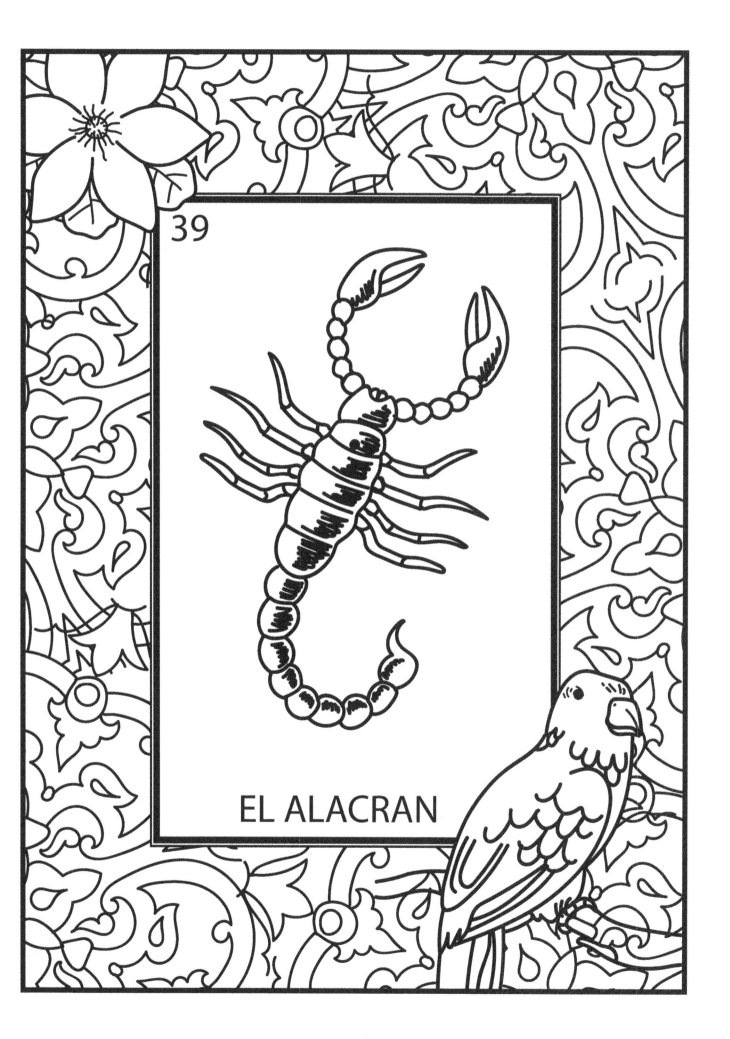

39

EL ALACRAN

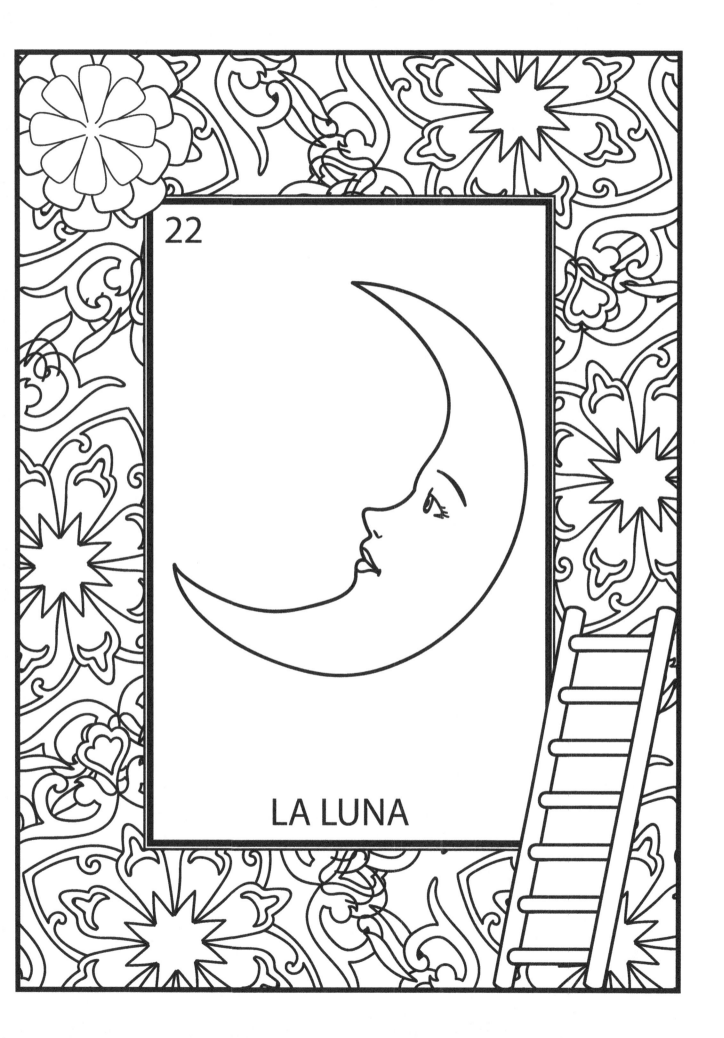

22

LA LUNA

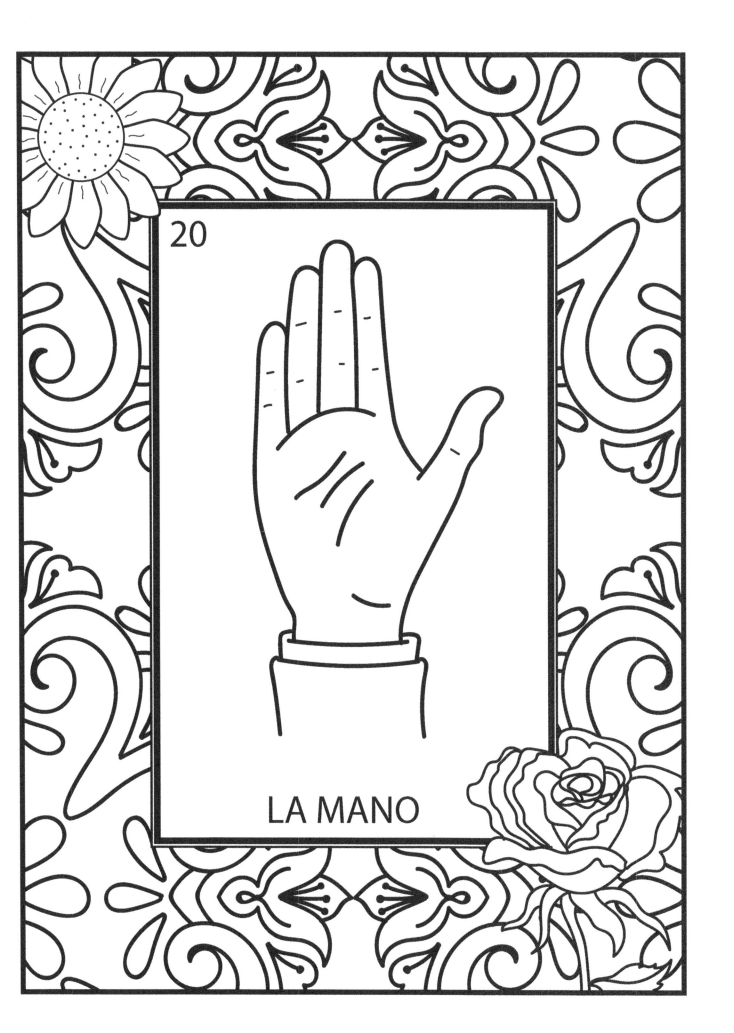

26 EL CORAZON	27 LA SANDIA	8 EL BARRIL	9 EL ARBOL
21 LA BOTA	22 LA LUNA	3 EL CATRIN	4 EL PARAGUAS
17 EL VIOLONCELLO	18 LA GARZA	38 EL NOPAL	39 EL ALACRAN
12 EL GORRITO	13 LA MUERTE	33 EL SOLDADO	34 LA ESTRELLA

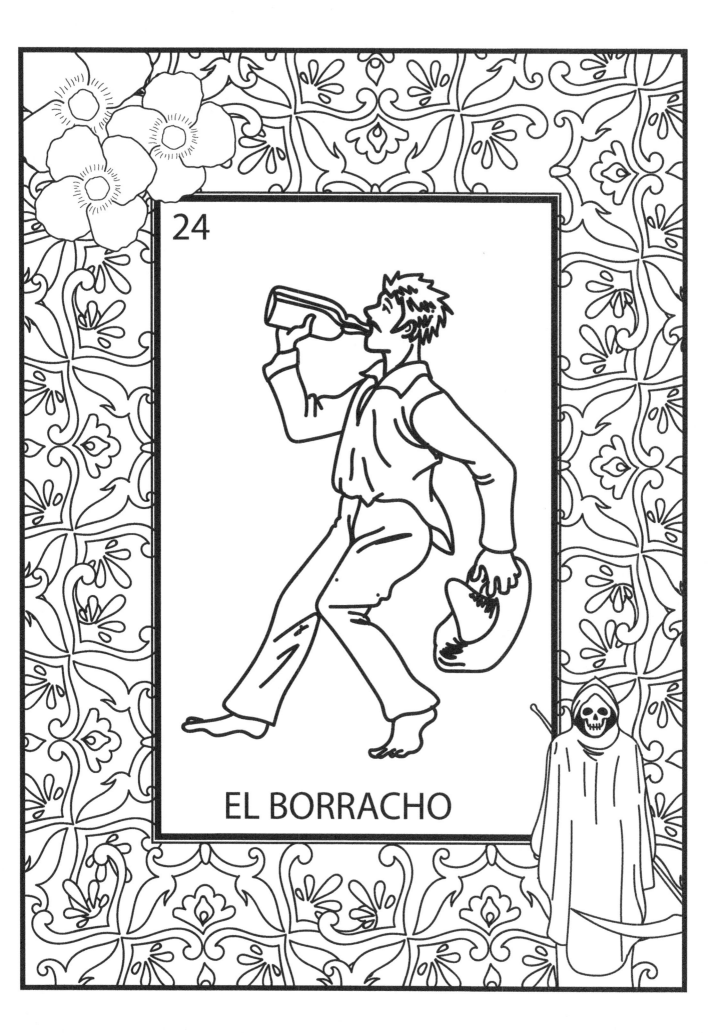

24

EL BORRACHO

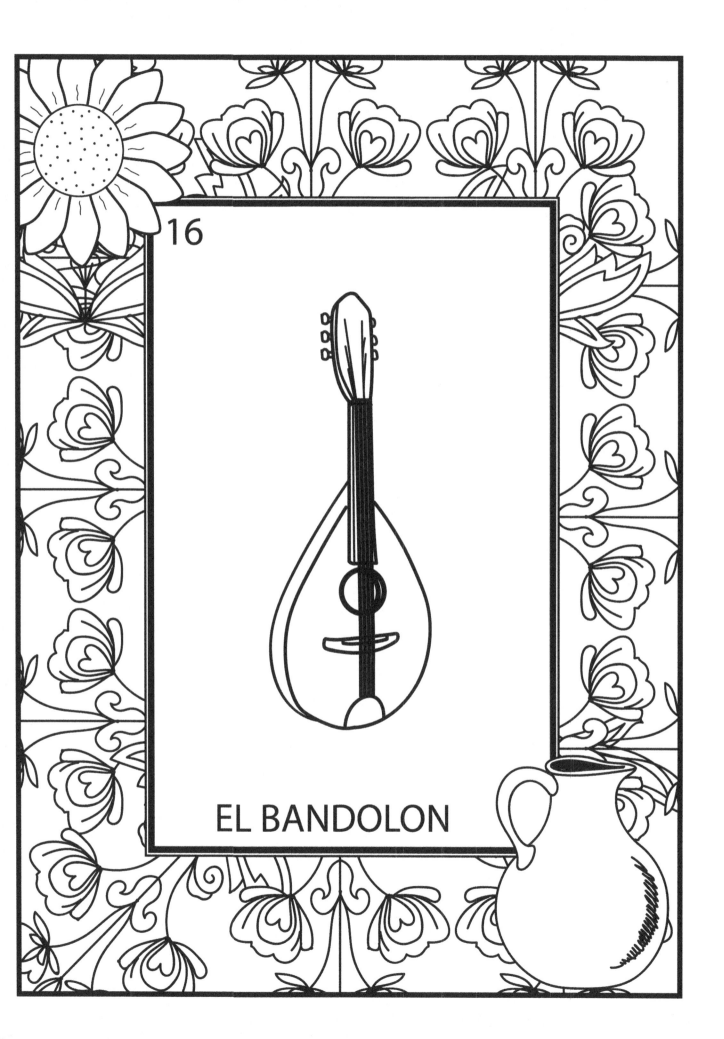

16

EL BANDOLON

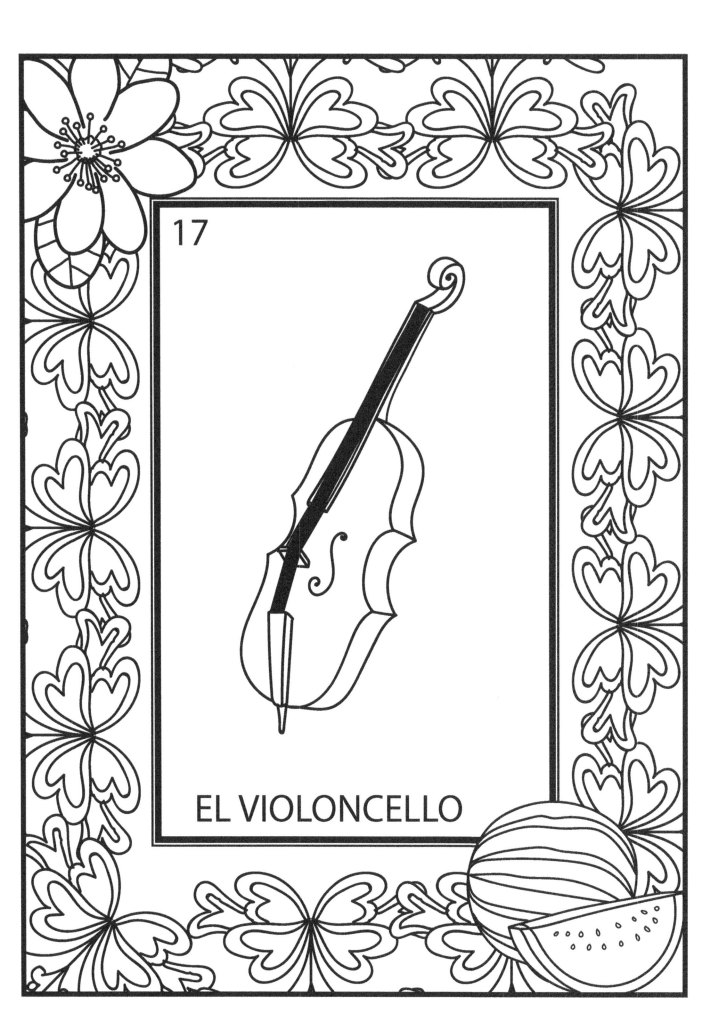

17

EL VIOLONCELLO

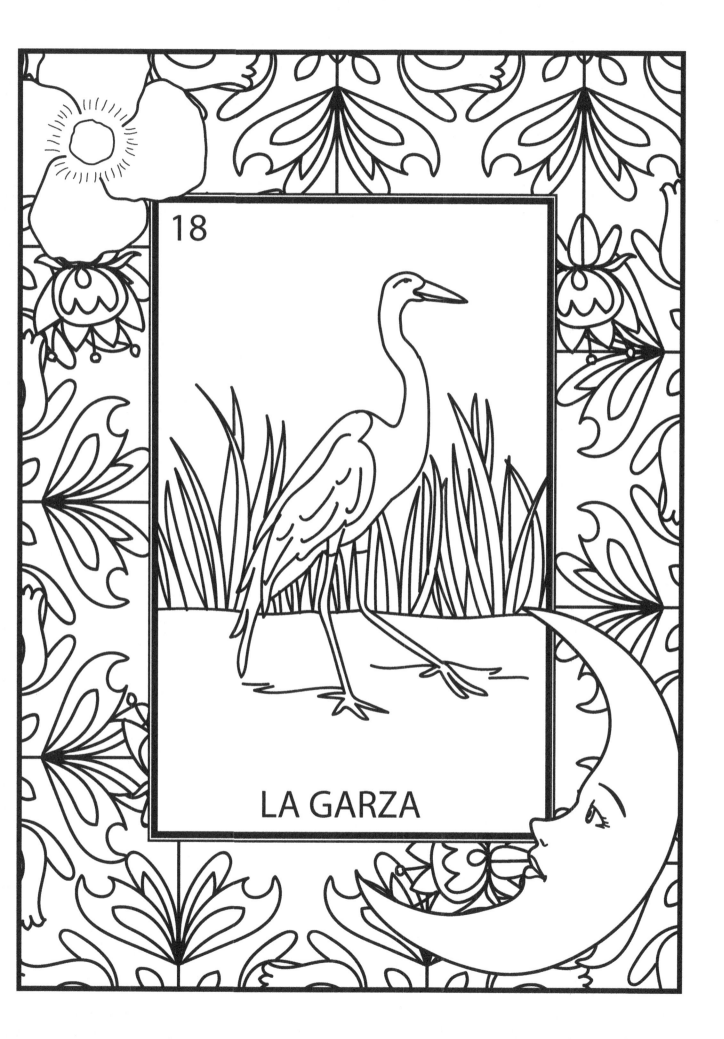

18

LA GARZA

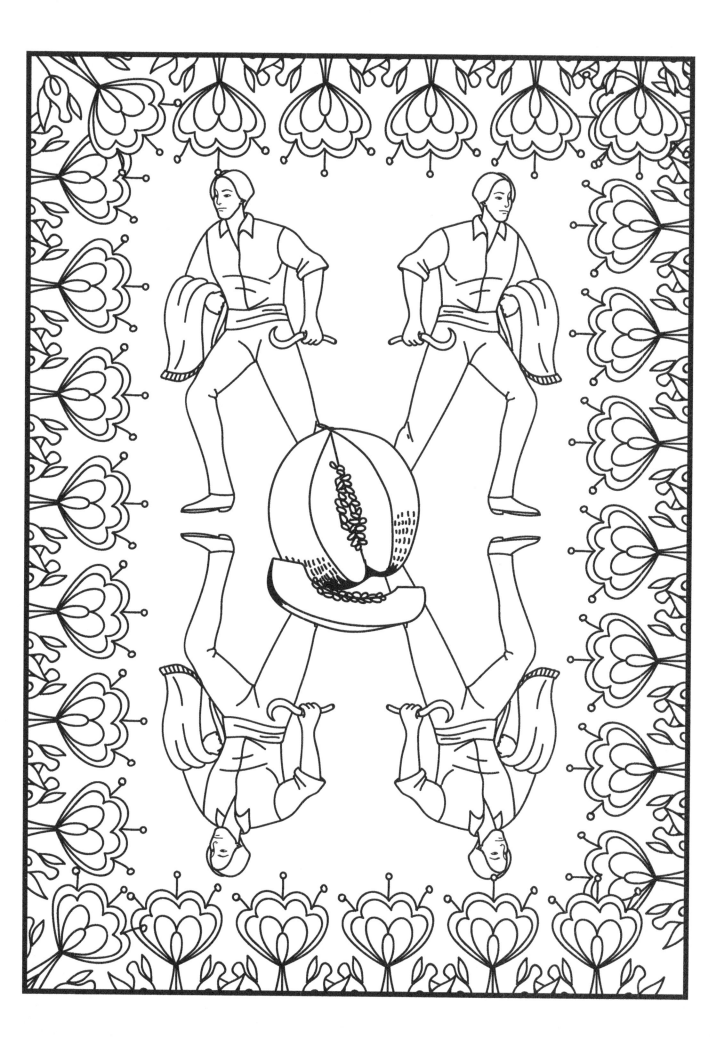

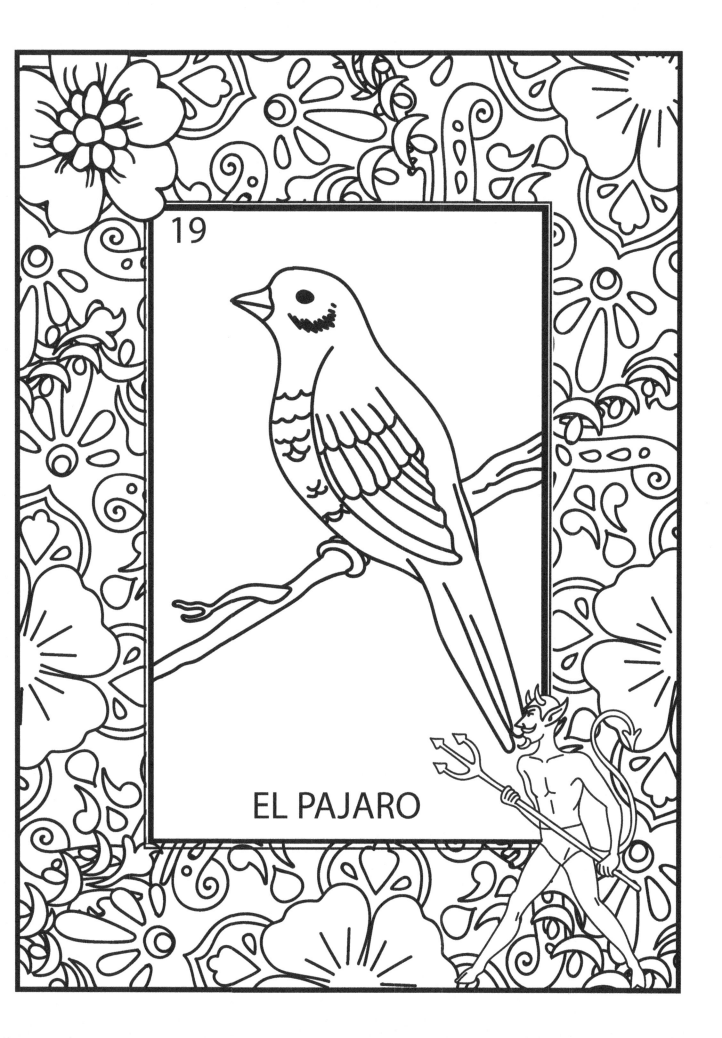

19

EL PAJARO

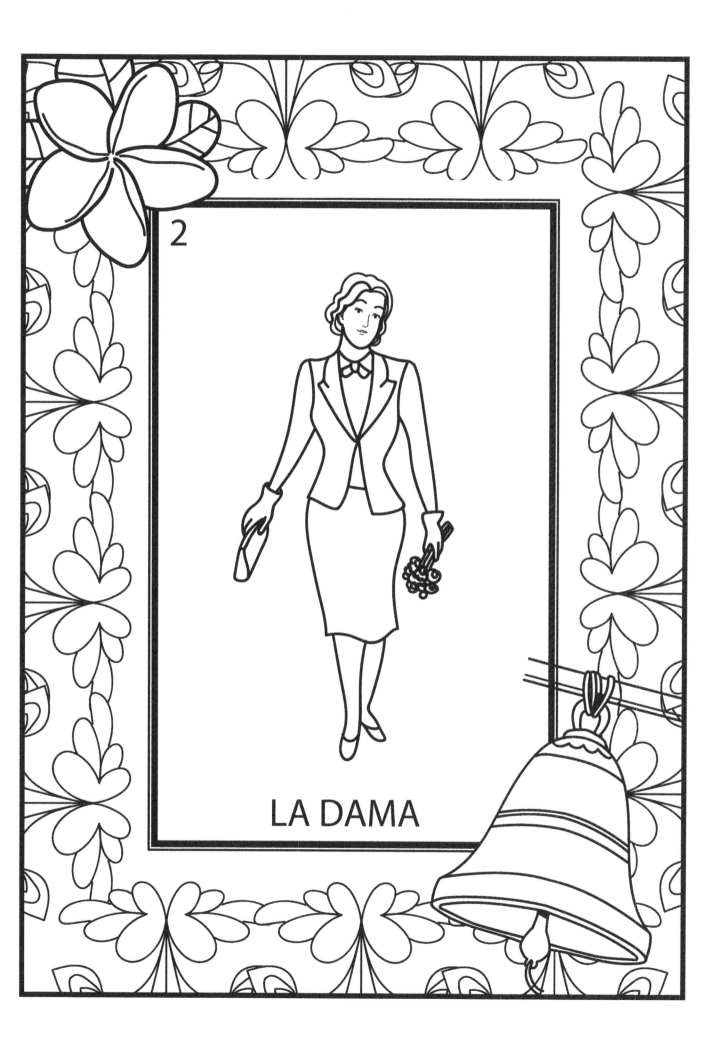

LA DAMA

26

EL CORAZON

27

LA SANDIA

10 EL MELON	21 LA BOTA	47 LA CHALUPA	24 EL BORRACHO
5 LA SIRENA	3 EL CATRIN	48 EL PINO	20 LA MANO
40 LA ROSA	18 LA GARZA	53 LA RANA	37 EL APACHE
35 EL CAZO	27 LA SANDIA	51 LA MACETA	19 EL PAJARO

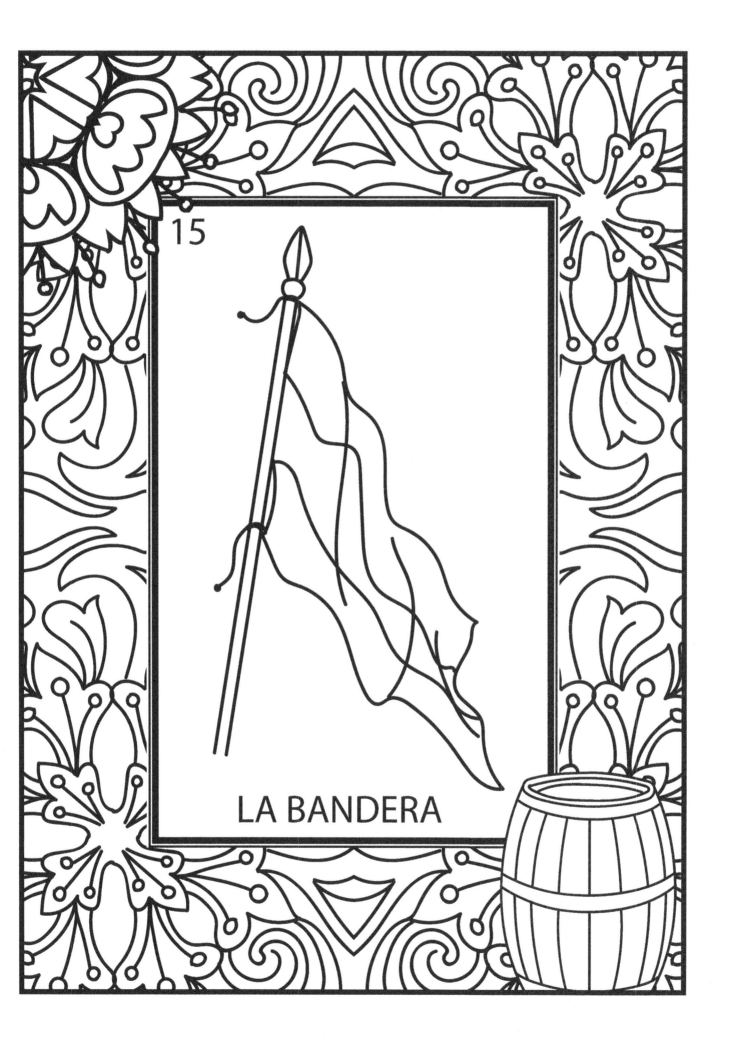

LA BANDERA

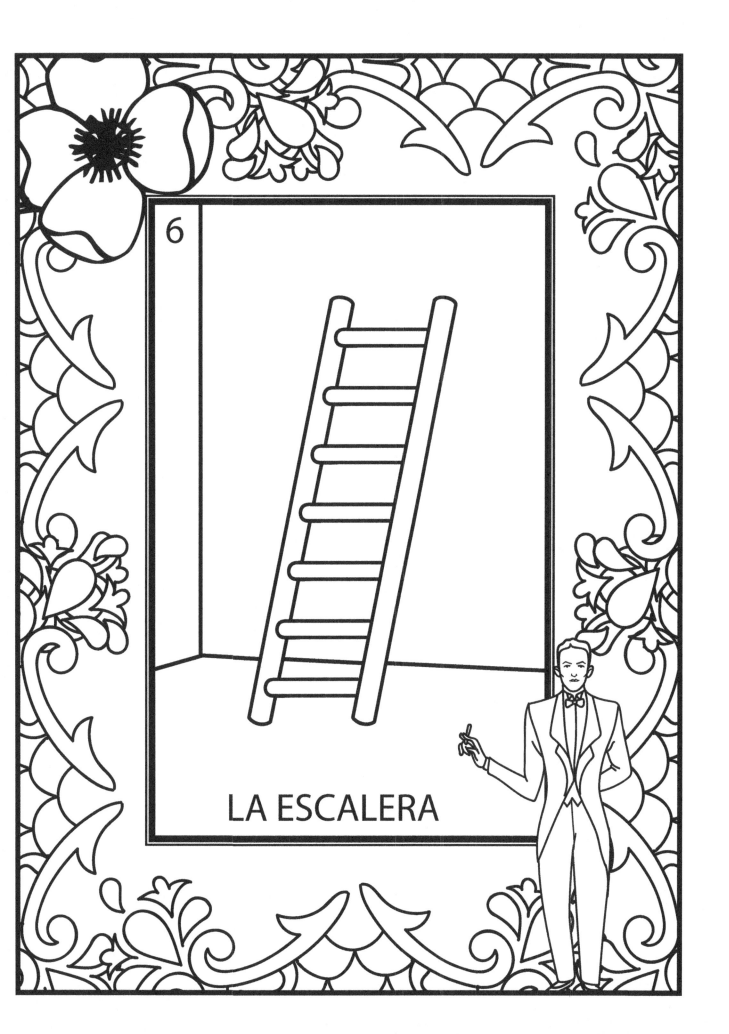

LA ESCALERA

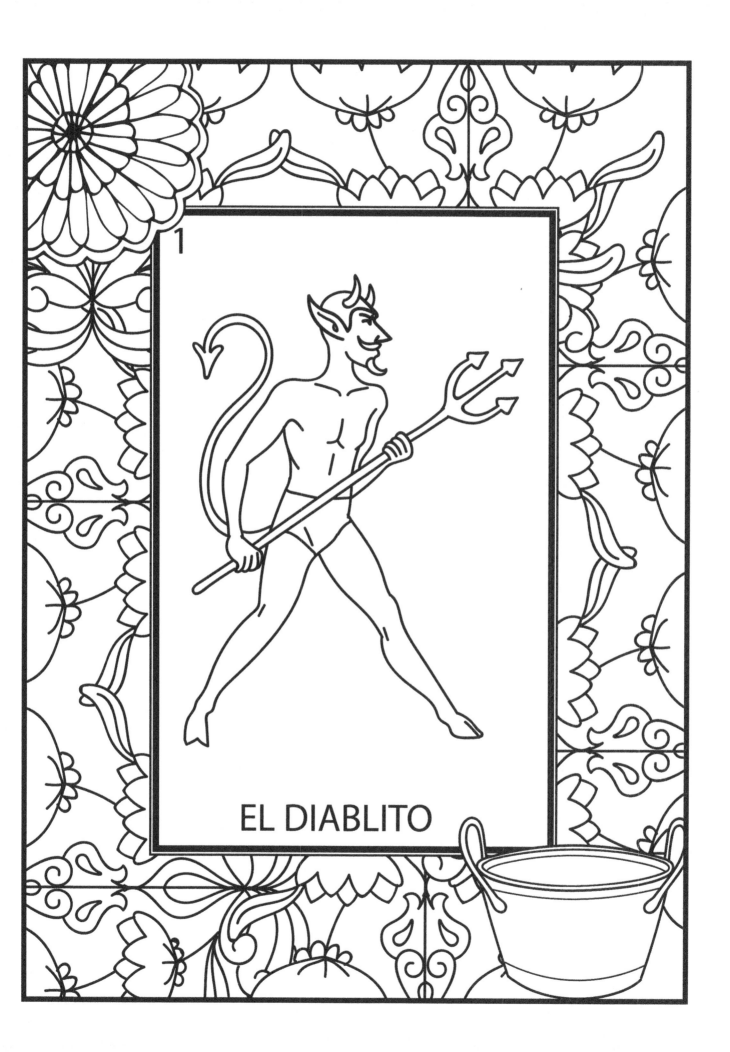

EL DIABLITO

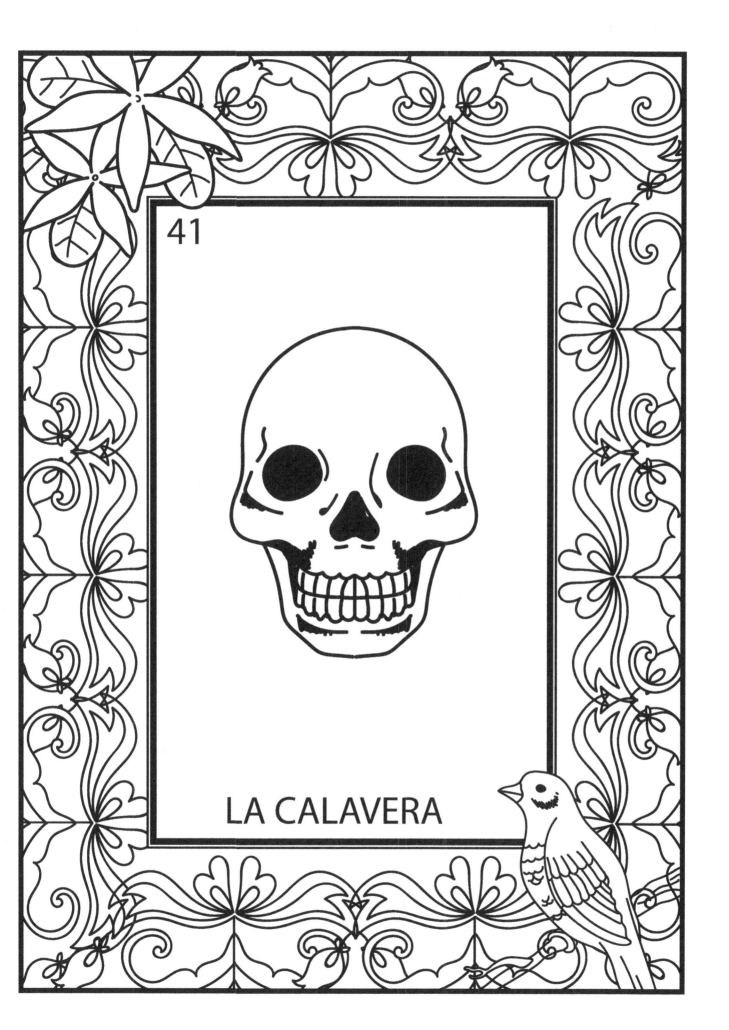

41

LA CALAVERA

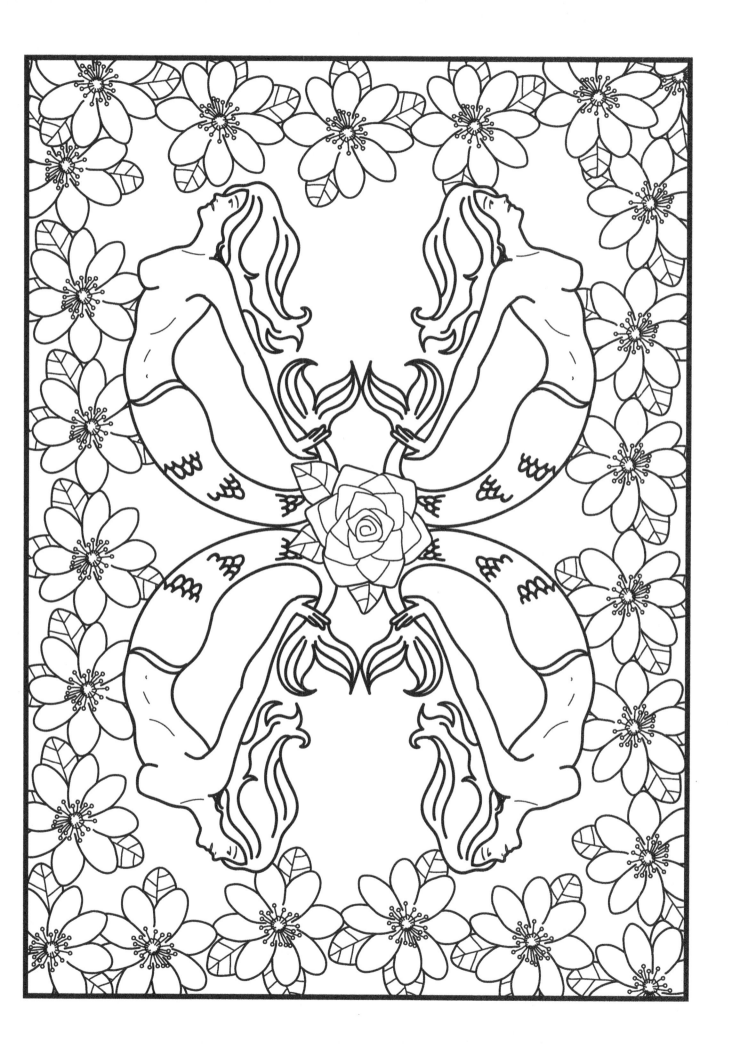

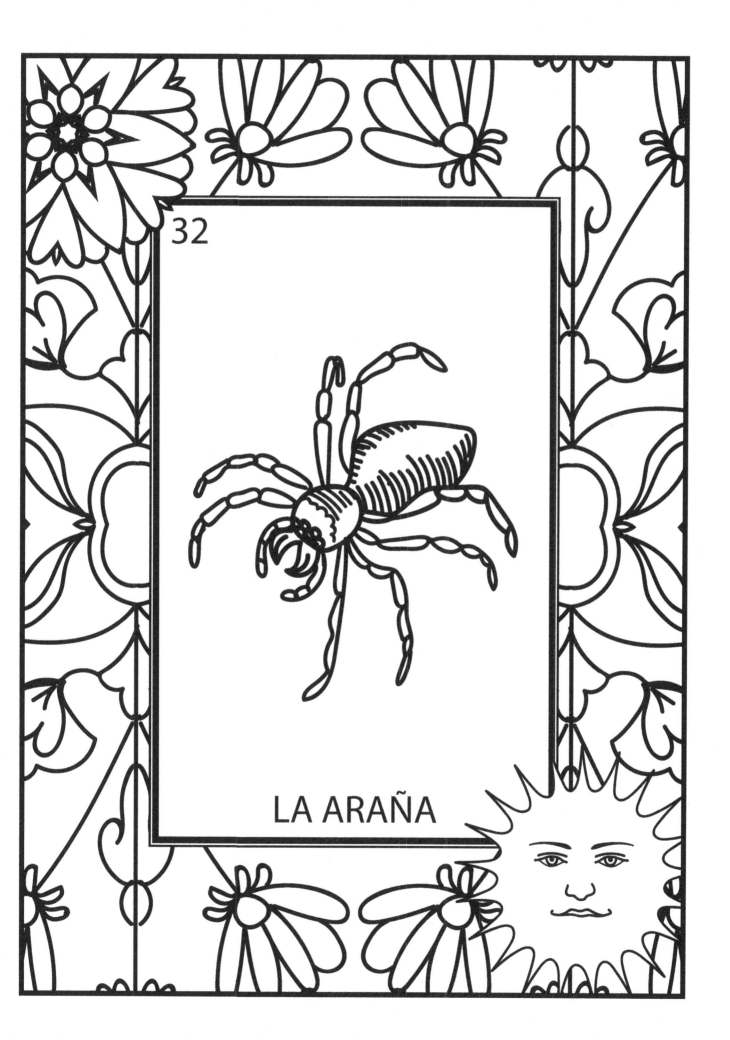

32

LA ARAÑA

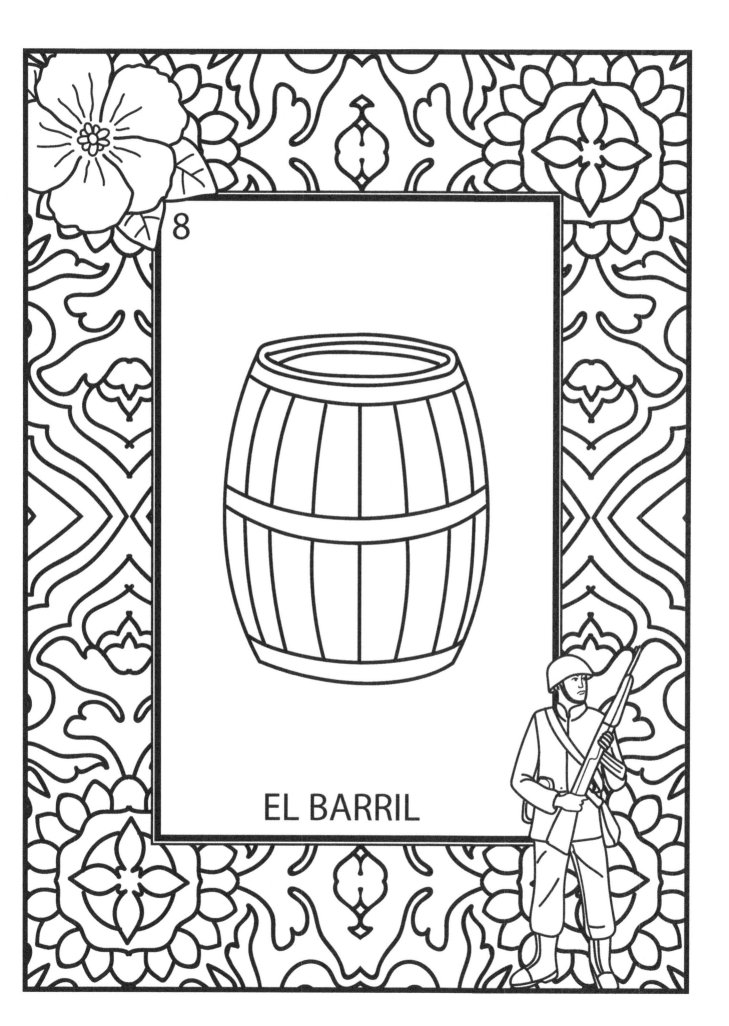

8

EL BARRIL

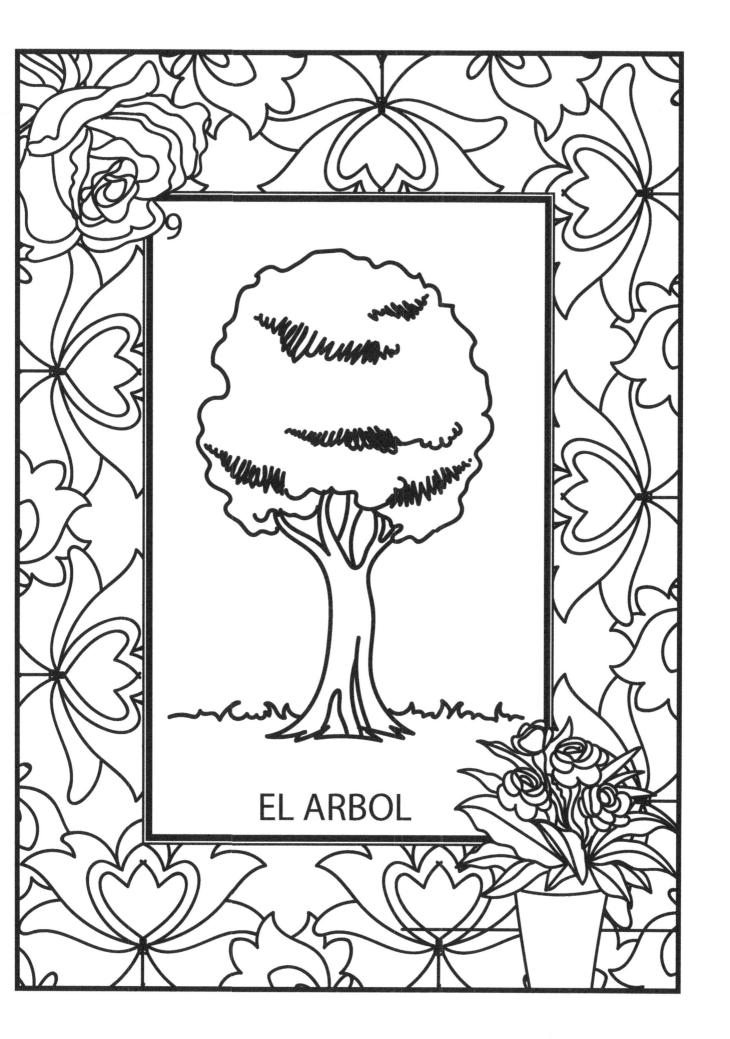

EL ARBOL

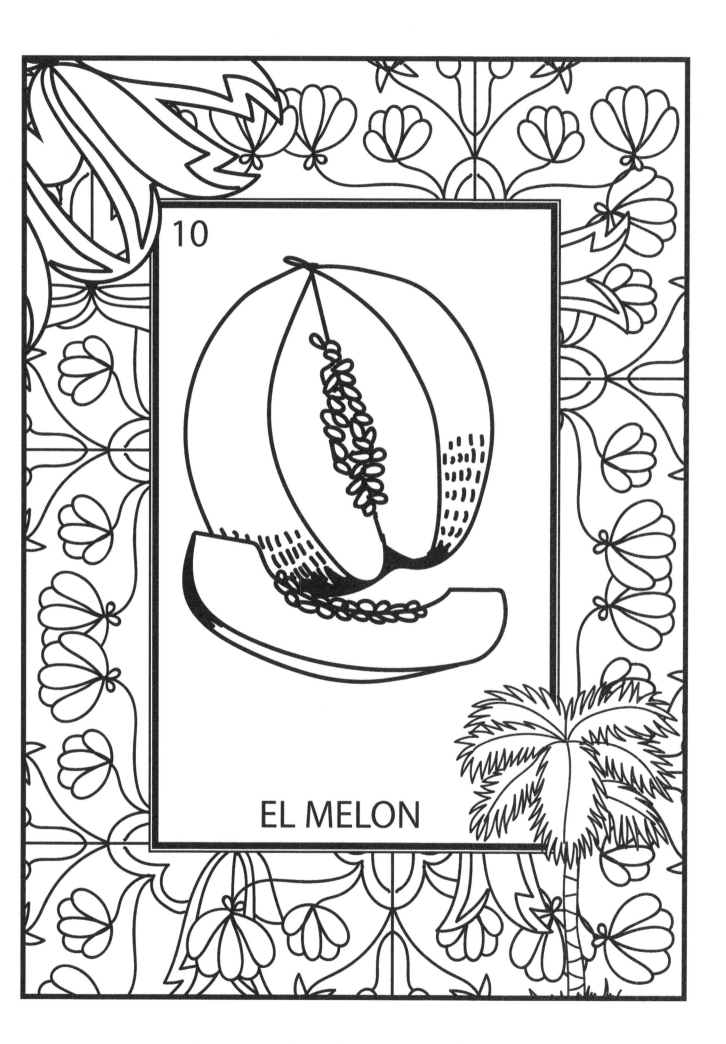

EL MELON

15 LA BANDERA	12 EL GORRITO	42 LA CAMPANA	33 EL SOLDADO
16 EL BANDOLON	38 EL NOPAL	44 EL VENADO	2 LA DAMA
31 EL MUSICO	9 EL ARBOL	6 LA ESCALERA	1 EL DIABLITO
14 LA PERA	30 LAS JARAS	13 LA MUERTE	46 LA CORONA

Made in the USA
Coppell, TX
09 January 2023